PROJET
DES
EMBELLISSEMENS
DE LA VILLE
ET FAUXBOURGS
DE PARIS;

Par M. PONCET DE LA GRAVE, *Avocat au Parlement.*

TROISIE'ME PARTIE.

Quis tibi Mecænas ? quis nunc erit aut Proculeius,
Aut Fabius ? quis Cotta iterum ? quis Lentulus alter ?
Tunc par ingenio pretium, tunc utile multis
Pallere, &c.
<div style="text-align:right">Junii Juvenalis Satyr. VII. l. 3.</div>

A PARIS,
Chez DUCHESNE, Libraire, rue S. Jacques,
au-dessous de la Fontaine S. Benoît,
au Temple du Goût.

M. DCC. LVI.
Avec Approbation & Privilège du Roi.

PROJET
DES
EMBELLISSEMENS
DE LA VILLE
ET FAUXBOURGS
DE PARIS.

Place du Châtelet, nouveau Marché au grand Châtelet, suppression de la Boucherie du grand Châtelet.

E passage du grand Châtelet est si embarrassé par le Marché & par les Boucheries, qu'il est très-dangereux dans bien des

A ij

Observations.

circonstances de profiter de la communication qu'il facilite de la rue S. Denis, une des plus belles de Paris, au Pont-au-Change, un des plus frequentés, par rapport au Palais où l'on plaide, & à cause du Châtelet même. Il est surprenant qu'on n'ait pas exécuté le projet formé depuis long-tems, de faire une grande Place dans cet endroit là, comme je le rapporterai en son lieu. Voici quelle seroit mon idée à cet égard.

Je ferois d'abord abattre les mauvais placages de maisons de bois adossées au Châtelet, & toutes celles qui se trouvent depuis l'allignement de la rue de la Savonnerie, rue S. Jacques-de-la-Boucherie jusqu'au Pont au Change dans la rue de Gêvre ou Gêvres; de l'autre côté du Châtelet, & vis à-vis la rue S. Denis, dans celle de S. Germain l'Au.

xerrois, tout ce qui se trouve dans l'allignement de la rue de la Sonnerie jusques sur le Quai de la Mégisserie, plus communément appellé de la Ferraille : cela fait, je serois rapporter de la terre pour mettre le terrain au niveau depuis la rue de la Savonnerie ou S. Jacques-de-la Boucherie, jusqu'au Pont-au-Change. Ces opérations étant faites, il est certain qu'il restera une étendue assez considérable pour former une belle Place où l'on pourroit même faire les exécutions. La proximité des Prisons & du Tribunal, tout se réunit pour appeller cette Place, la Place de la Justice.

Quelqu'un pensera peut-être qu'il en coûteroit des sommes considérables pour exécuter ce projet ; je conviens que les frais ne seront pas modiques ; mais ils seront bien moindres qu'on ne se l'ima-

gine ; pour s'en convaincre, il suffit de se repréfenter que les maifons qu'il faut abattre font non-feulement en petit nombre ; mais encore en général de très-peu de conféquence ; d'ailleurs, la Caiffe des Embelliffemens s'en chargera, & le fera exécuter avec autant de promptitude que de précifion.

Refte dans cette Place un objet bien difforme à fupprimer, c'eft la Boucherie, dite de S. Jacques, que la néceffité des tems fit conftruire en onze cens cinquante trois, fous le regne de Louis VII. dit le Jeune, elle fubfifta jufqu'en quatorze cens feize, que fur les repréfentations des Bourgeois de Paris, qui fe plaignirent que cette Boucherie répandoit au loin, non-feulement une odeur très-défagréable, mais encore bornoit ce quartier, elle fut démolie par ordre

10 *Observations.*

du Roi Charles VI. Je vais rapporter tout au long les Lettres de ce Prince, afin qu'on voye que dans ces tems reculés, tems de calamité pour la France, on étoit cependant attentif à procurer à la Capitale, des Embellissemens, & notamment la Place que je propose, avec la suppression de la Boucherie du grand Châtelet : les motifs que je pourrois exposer, étant consignés dans les Lettres de Charles VI. je ne crois pas nécessaire de les répéter.

Lettres du Roi Charles VI. portant ordre d'abattre la grande Boucherie devant le grand Châtelet.

» CHARLES, &c. A tous ceux, &c.
» Comme de tout tems nous avons
» eu notre cœur & pensée à la décora-

» tion & police de notre bonne ville de
» Paris, qui est la Capitale de notre
» Royaume, afin qu'elle pût être tenue
» & gardée belle, spacieuse, plaisante
» & nette de toute ordure, infection &
» immondices nuisibles à corps humain,
» au plus que faire se pourroit ; & il soit
» ainsi que devant notre Châtelet de
» Paris, qui est une des plus notables
» & communes Places de notredite bon-
» ne Ville, & en laquelle est le Siege or-
» dinaire de notre Justice, est assise
» la Boucherie, laquelle empêche moult
» la décoration d'icelle notre Ville ; &
» aussi pour occasion de ce, viennent
» plusieurs infections & immondices nui-
» sables au corps humain, lesquelles ne
» sont à tolérer ni à souffrir ès lieux si
» publics, comme de ladite Place en la-
» quelle il afflue communément grand

» peuple, & mêmement des gens nota-
» bles, tant nos Officiers, comme au-
» tres réparans & fréquentans en notre-
» dit Châtelet, comme il est tout no-
» toire ;

» Sçavoir faisons, que Nous voulans
» toujours augmenter & accroître la
» décoration d'icelle notre Ville, &
» obvier aux inconvéniens dessusdits;
» desirans que devant notredit Châtelet
» ait une belle & notable Place & spa-
» cieuse, avons, par l'avis & délibéra-
» tion de notre Conseil, ou plusieurs
» de notre Sang & Lignage, & autres
» en grand nombre étoient, voulu &
» ordonné, voulons & ordonnons par
» la teneur de ces Présentes, que ladite
» Boucherie soit du tout démolie & abat-
» tue jusqu'au rez de terre, sans y rien
» réserver, & avec ce, ordonnons que

» l'Ecorcherie (*a*) qui étoit derriere le
» grand Pont de Paris (*b*) n'y foit plus ;
» ni qu'aucunes bêtes n'y foient tuées
» ni écorchées : ainçois, voulons &
» ordonnons qu'en plufieurs lieux &
» places de notredite Ville, par l'avis
» & délibération d'iceux de notre Con-
» feil, tant de Parlement, comme au-
» tres, foient mis & ordonnés Etaux de
» Boucherie à ce propices & convena-
» bles, & aufli que ladite Ecorcherie
» foit mife & ordonnée ailleurs, en lieu
» moins commun & moins nuifable à la
» chofe publique, pour caufe de l'infec-
» tion, que faire fe pourra : Si donnons
» en Mandement à notre-dit Prévôt ou
» fon Lieutenant, qu'appellés avec lui

─────────────────────

(*a*) C'eft ce qu'on appelle aujourd'hui le vieux Marché aux Veaux.
(*b*) C'eft le Pont-au-Change.

» aucuns de notre Conseil, le Prévôt
» des Marchands, les Echevins de no-
» tredite Ville & autres, tels, & en tel
» nombre que bon lui semblera, incon-
» tinent ces Lettres vues, fasse démolir
» & abattre ladite Boucherie par la ma-
» niere que dit est, & pourvoir aux cho-
» ses dessusdites ; & ce fait, fasse paver
» ladite Place ; ainsi qu'il est accoutumé
» de faire, & autres rues d'icelle notre
» ville de Paris, &c. En témoin de quoi
» Nous avons fait mettre notre Scel à
» ces Présentes. Donnée à Paris le 13
» de Mai 1416. «

En conséquence de ces Lettres Paten-
tes, & d'un Edit du même Roi, en
datte du Jeudi 20 d'Août de l'an 1416.
& enfin, d'autres Lettres Patentes de la
même année, confirmatives des pre-
mieres, la grande Boucherie, scise près

le Grand-Châtelet, fut démolie & rasée : elle a été cependant rétablie en 1421, sans qu'on en sache les raisons, comme nous la voyons de nos jours. Il est certain que ceux qui présiderent à son rétablissement, laisserent à la postérité une preuve non suspecte du ridicule & du bizarre de leur goût. Peut-on, en effet, choisir un endroit aussi passager pour y construire une Boucherie aussi difforme, & le centre de la ville doit-il être celui de la corruption ? Je crois avec raison que tous les Habitans de Paris pensent le contraire ; jaloux de procurer à la Capitale des Embellissemens sans nombre, ils ne voyent pas sans indignation un assemblage aussi peu convenable que celui dont il s'agit ; on ne risque donc pas de trouver des oppositions à sa démolition. Les Parisiens,

& fur-tout les Habitans de ce quartier & des rues adjacentes, feront au contraire charmés de voir cette maffe informe remplacée par une magnifique Place, qui, en procurant une communication aifée au Pont-au-Change, au Quai de la Mégifferie, & au Châtelet, fervira auffi de Marché, qui deviendra confidérable. Voilà en général tout ce qui concerne la démolition de la Boucherie, l'aggrandiffement du Marché & l'étendue de la Place : paffons à préfent à fon Embelliffement.

Embellissement

Embellissement de la Place du grand Châtelet.

POur embellir régulierement cette Place, il faudroit abattre totalement le grand Châtelet ; c'est un fait dont tout le monde conviendra ; & dans ce cas, donner à cette Jurisdiction un logement convenable au Louvre. Mais comme les choses ne paroissent pas disposées pour cela, & que l'attachement qu'on a pour cette affreuse mazure est extraordinaire, je crois du moins à propos de supprimer le dessus de la voûte qui sert de passage & de communication de la rue S. Denis au Pont-au-Change, de façon à servir sans interruption de continuation à cette derniere rue ; ensuite réparer les Façades & re-

gratter entierement tout ce Château : cela fait, placer des bornes qui forment l'allignement de la rue S. Jacques de la Boucherie, S. Germain l'Auxerrois & de la Sonnerie, & autres rues adjacentes ; avec défense aux gens du Marché d'étaller ailleurs que dans l'enceinte formée par ces bornes.

On placera ensuite dans le milieu de la Place, ou des deux côtés, une belle Fontaine, non en massif, comme on est dans l'usage bizarre de le faire à Paris ; mais au contraire, formée par un bassin d'une circonférence proportionnée, au milieu duquel on pourra mettre sur un petit Pied-d'estal quatre Dauphins accollés, qui vomiront de l'eau de quatre côtés.

Je ne crois pas à propos de terminer cet article sans proposer de supprimer le vieux Marché aux Veaux, situé derriere

la rue S. Jacques de la Boucherie & qui sert d'Ecorchoir à plusieurs Bouchers de la grande Boucherie ; cette suppression rendra ce quartier plus sain & moins désagréable ; car on peut assurer, avec toute vérité, qu'il procure dans toutes les saisons, & notamment pendant l'Eté, une odeur infectée, qui se communique bien au loin ; le Public qui en fait tous les jours la désagréable expérience, est mon garand à cet égard, & je ne crois pas être démenti dans ce que j'avance.

Nouvelle Place & nouvelle Rue pour l'Hôtel des Comédiens Italiens.

L'Hôtel des Comédiens Italiens est si resserré, qu'un seul Carosse a peine à tourner dans la rue Mauconseil, ce

qui occasionne souvent des malheurs ou des disputes : il faut d'ailleurs nécessairement, le jour du Spectacle, embarrasser toutes les rues voisines, pour placer les Voitures, quoique dans le vrai elles soient fort étroites, respectivement au passage qui est considérable & continuel. Le débouché à la sortie du Spectacle, est aussi très-dangereux; si on considere d'un côté la rue Mauconseil & la rue Françoise, remplies de Voitures; & de l'autre, la seule rue Comtesse d'Artois, embarrassée la plûpart du tems, tant par les Carosses bourgeois que par les Fiacres & autres grosses Voitures qui y passent continuellement, à cause des Marchés voisins.

Toutes ces circonstances, réunies & rapprochées, démontrent la nécessité absolue de faire une Place devant l'Hôtel

des Comédiens, & de percer une nouvelle rue pour procurer un débouché, & parer aux inconvéniens qui ne sont que trop fréquens. Quant à la Place, le renversement de cinq ou six maisons, qui sont même de peu de conséquence, suffira : quant à la rue, je crois à propos de la percer en direction de celle de Mauconseil, dans celle de Montmartre ; pour cela on pourra seulement faire démolir la maison, où pend pour Enseigne le Cheval-Blanc, & celle qui lui est contigue, & deux autres dans la rue Montmartre ; ce qui formera une continuation de rue qu'on pourra appeller rue de Favart (*a*) : il est juste de transmettre à la postérité le nom d'un couple aussi

(*a*) Monsieur & Madame Favart, l'un excellent Auteur, & l'autre Actrice aimable & charmante.

B v

charmant, dont l'esprit, d'accord avec l'agrément du corps & du geste, procurent à tout Paris des amusemens aussi sages, aussi variés & aussi ingénieux. Je leur rends cet hommage avec d'autant plus de plaisir, que je connois combien mes sentimens à leur égard sont universels.

Avant de quitter ce quartier, je ne veux pas oublier de proposer d'alligner la rue Mauconseil dans toute sa longueur ; il est aisé de concevoir, par la situation des lieux & par les circonstances, que c'est plutôt une nécessité absolue qu'un Embellissement.

Etablissement de deux Classes de Chirurgie & de Médecine dans tous les Colleges de plein exercice.

LEs Princes, les Grands, & le Tiers-Etat n'oublient rien de ce qui peut procurer à leurs enfans une éducation proportionnée à leur naissance ; Paris fourmille de Colleges publics, & les Ecoles particulieres sont sans nombre. J'entre dans ces différens Palais où l'on cultive les Sciences & les Arts ; je vois la jeunesse occupée à différens exercices; des Maîtres sçavans & industrieux, joignant l'utile à l'agréable, lui apprennent d'abord le Latin, c'est la base de toutes les Sciences ; ensuite la Philoso-

phie, les Mathématiques, la Géographie, &c. Mais, à travers tant d'occupations multipliées, je ne vois pas une seule Ecole pour la Chirurgie & pour la Médecine ; Sciences cependant bien précieuses, Sciences qui devroient être l'objet de nos plus sérieuses occupations ; Sciences enfin qui, en éclairant notre esprit, nous apprennent à conserver notre individu : avons-nous quelque chose de plus précieux ?

Oh ! hommes, où est donc votre raison ? quel usage en faites-vous ? Sçavans de tous les tems & de toutes les Nations, vous avez pâli sur des objets de pur agrément ; vous avez voulu apprendre à la jeunesse qui vous a été confiée l'art de raisonner ; vous leur avez fait concevoir les Proportions, la Geométrie, le Géographie, & plusieurs au-

tres Sciences, purement recréatives, ou, si vous voulez, nécessaires & respectives aux différens Etats, mais vous avez négligé, vous avez plus fait, vous avez oublié de leur apprendre, avec un soin tout particulier, l'art de se connoître & de se conserver. Quel a donc été votre aveuglement ? & n'avez-vous jamais réfléchi sur le vuide de toutes vos Sciences, & sur celui de votre capacité, si vous n'existiez pas ? Sans vous, en effet, à quoi aboutiront pour vous toutes vos veilles, tous vos talens ? Convenez donc de votre aveuglement; ouvrez les yeux, & voyez pour la premiere fois ; jettez vos regards sur la Chirurgie & sur la Médecine, faites-en une étude particuliere, &, par des leçons publiques, communiquez vos lumieres aux dépôts que des parens judicieux

vous confieront ; songez murement que l'éducation fait tout, comme le dit excellemment le célébre Voltaire dans son admirable Tragédie de Zayre.

» L'éducation fait tout, & la main de nos pe-
» res,
» Grave en nos foibles cœurs, ces premiers
» caracteres,
» Que l'exemple & le tems nous viennent re-
» tracer,
» Et que peut-être en nous, Dieu seul peut
» effacer.

Voici quelle seroit mon idée concernant les Ecoles publiques de Chirurgie & de Médecine dans les Colleges de plein exercice, pour les enfans seulement qui auront fait leurs autres classes dans des Colleges publics, dont ils seront tenus de rapporter un certificat, & à l'exclusion de tous autres garçons Chi-

rurgiens Etrangers ou Habitans de Paris, à moins qu'ils n'y aillent en habit décent, encore y aura-t-il des places marquées pour eux, pour ne pas confondre les personnes de la premiere condition, avec des Etrangers en habit poudreux & mal-propres.

Les enfans vont au College très-jeunes; ils sont ordinairement en Cinquiéme à l'âge de huit ans, &, par conséquent, ont fini leur Réthorique à treize; je crois qu'à cet âge, quoique dans le fait l'imagination soit vive & pénétrante, les enfans ne sont pas en état de faire leur cours de Philosophie avec fruit; les principes abstraits qu'ils sont obligés de prendre les rebutte; de-là, tant de mauvais Logiciens. Je penserois donc, pour les instruire & leur apprendre à se connoître eux-mêmes, qu'il convien-

46 *Observations.*

droit d'abord, après la Rhétorique, de leur dicter la premiere année l'Art Sillogistique & la Chirurgie Pratique; en général, afin de leur donner une notion précise de tout le corps humain, observant d'anatomiser deux cadavres à la fin du Cours, ou pendant l'année, si le Professeur le trouve à propos : la seconde année, on pourroit leur apprende la Médecine, & leur donner en même tems un Traité des Plantes ; la curiosité naturelle de la jeunesse me répond du succès de ces Ecoles ; d'ailleurs, quand même ils n'auroient pas une connoissance parfaite de l'un & de l'autre, ils en sçauront assez pour se persuader qu'un rien peut détruire un individu que nous chérissons autant, & qu'on ne peut jouir d'une bonne santé & parvenir à une extrême vieillesse, sans user modérément

de la vie, & que la sagesse est la base de notre conservation. Heureux, si ce que je propose pouvoit être exécuté; les hommes, ayant d'eux-mêmes une connoissance raisonnée, ne s'exposeroient pas journellement à périr d'une mort d'autant plus cruelle, qu'elle est l'ouvrage d'un poison subtil, digne récompense du vice.

Construction de quatre nouveaux Quais.

C'Est s'engager dans une dépense bien considérable, que de proposer la construction de quatre nouveaux Quais : je conviens qu'il faudra renverser biens des maisons, & employer un nombre infini d'Ouvriers pour ces tra-

vaux ; mais auſſi Paris en recevra un Embelliſſement admirable. Pour s'en convaincre, il ſuffit de ſe repréſenter un Quai dans l'allignement de celui des Auguſtins, depuis le Pont S. Michel juſqu'au Petit-Pont du Châtelet : un ſecond, depuis le Pont-au-Change, en face de celui de l'Horloge juſqu'au Pont Notre-Dame : un troiſiéme, dans le même allignement, depuis ce dernier Pont juſqu'à celui appellé le Pont-Rouge, qui joint l'Iſle S. Louis à celle de Notre-Dame ; & un quatriéme, depuis le Petit-Pont du Châtelet, & vis-à vis la principale entrée de l'Hôtel-Dieu juſqu'à celui des Orfévres. Je crois que cette idée fournit un ornement ſuperbe à la Capitale. Si d'ailleurs, comme cela eſt très-poſſible, on objectoit qu'il n'eſt pas naturel de faire une dépenſe auſſi forte

C ij

52 *Observations.*

tout à la fois, je répondrois, non-seulement que la Caisse des Embellissemens y pourvoira, mais encore je rappellerai ce que Louis XIV. d'heureuse mémoire, fit exécuter dans l'espace de quatre ans, sans autre ressource que ses propres fonds. Passons à ce détail, qui prouvera la vérité de ce que j'avance.

Embellissemens faits sous Louis XIV. pendant l'espace de quatre ans.

EN 1669 furent construits les Ports de Bellefonds & Pertuis : le Quai Malaquest n'avoit été revêtu de pierre de taille que jusqu'à la rue des Petits-Augustins ; il fut conduit à sa perfection l'année suivante. Le magnifique Quai

des Quatre-Nations, plus beau encore s'il n'étoit pas borné par les deux Pavillons du College du même nom, fut bâti la même année 1670. On abattit l'ancienne Porte de S. Bernard ou de la Tournelle, & l'on éleva à la place un Arc de Triomphe à deux Arcades, à l'imitation des Anciens ; les ornemens symboliques de cet Ouvrage font destinés à marquer que ce lieu est le plus grand abord des marchandises qui arrivent à Paris par la Seine, & que cette heureuse abondance est l'effet de la protection & de la sage prévoyance du Roi.

Ce fut aussi l'an 1670 que l'on travailla au grand mur de Rempart de la Porte S. Antoine, & que l'on commença le Cours, planté d'arbres & revêtu de murs dans une bonne partie de sa longueur.

Dans le même tems, on planta à côté du Cours-la-Reine, les allées & contre-allées de diverses largeurs, qu'on appelle les Champs Elisées : dans la même année 1670, la Ville fit la dépense de deux Pompes, au Pont Notre-Dame, dont l'une fut conduite par le sieur Joli, Ingénieur du Roi, & l'autre, par le sieur de Mance.

Deux Moulins qui étoient en ce lieu, & que la Ville acheta, abregerent la dépense qu'il auroit fallu faire, & avancerent considérablement l'exécution de l'entreprise. Les eaux de la riviere, élevées par le secours de ces machines hidrauliques à la hauteur de soixante pieds & dans la quantité de quatre-vingts pouces, sont conduites en différens quartiers de la Ville, par des tuyaux de six pouces de diamétre.

On commença la même année l'Arc de Triomphe du Fauxbourg S. Antoine, dont ce qui avoit été bâti ne cédoit point à ce que l'Antiquité a de plus remarquable, & dont la durée devoit atteindre les siécles les plus reculés, s'il eût été fini avec les mêmes soins & la même dépense qu'il avoit été commencé ; mais nous avons vû détruire dans ce siécle jusqu'aux fondemens de cet Edifice. A cet égard, je n'assoirai aucun jugement : il est cependant aisé de concevoir la façon de penser des Etrangers & des personnes de goût, conséquemment à la destruction de ce superbe morceau.

L'année suivante 1671, François Blondel, excellent Architecte, s'assujettit à conserver l'ancienne Ordonnance Dorique de la Porte S. Antoine, en

Observations.

la rebâtissant en l'état où elle est présentement.

La même année fut enfin bâtie la rue de la Ferronerie, soixante & un an trop tard, puisque si elle avoit été construite avant 1610, le malheureux Ravaillac n'auroit pas commis aussi facilement l'assassinat funeste qui mit tout le Royaume en deuil.

Chere ombre de mon Roi & du meilleur des Peres, si mes regrets vont jusqu'à toi, rends-moi la justice de penser qu'ils n'ont d'autre source que mon cœur; & que mes larmes couleroient journellement sur ta perte, si tu ne revivois dans l'auguste Descendant qui remplit si dignement le Trône de ses Peres. Grand Roi, si tes vertus ne faisoient ton éloge, tu me verrois à la vérité ton zélé Sujet, mais jamais ton Pa-

négirifte : jaloux de mon difcernement, il eft flatteur pour moi & plus glorieux pour toi d'être forcé de t'accorder avec juftice tous les éloges dûs à la grandeur de ton Regne. Le Bien-Aimé de nom, tu l'es en effet, mon cœur eft celui de tous tes Sujets, & ma plume trace leurs fentimens & les miens.

On démolit en même tems les Autels de Nemours & de Luines : fur les ruines de l'un on fit ouvrir la rue de Savoye, & à la place de l'autre, on conftruifit les maifons qui font aujourd'hui partie du Quai des Auguftins.

Par Arrêt du Confeil du 17 Mars de la même année, il fut permis à la Ville d'abattre l'ancienne Porte, pour continuer jufqu'à la Porte S. Honoré le Cours planté d'arbres, &, à la place de cette Porte, on éleva un Arc de Triomphe

64 Observations.

à la gloire du Roi, pour conserver la mémoire de la rapidité de ses Conquêtes en Hollande.

On élargit en même tems la rue des Arcis ; par Arrêt du Conseil du 6 Juin 1672, le Roi ordonna l'élargissement de celle appellée Galande, quartier de la Place Maubert.

Par autre Arrêt du 19 Août de la même année, il fut ordonné de construire une nouvelle rue devant le grand Portail des Cordeliers, qui traverseroit le Fossé de la Ville, & de démolir les Portes de Buffi & de S. Germain. Par un autre Arrêt du 24 Septembre 1672, la démolition de la Porte Dauphine fut ordonnée ; la rue de la Vieille-Draperie fut élargie en vertu de deux autres Arrêts du Conseil du 2 Octobre 1672, & du 23 Juillet 1673, la rue des

Embelliffemens de Paris. 67

Noyers fut de même élargie en 1672, celle de la Verrerie en 1671, & celle des Mathurins. L'année fuivante le nombre des Fontaines fut augmenté dans le même tems, jufqu'à quinze, par Arrêt du Confeil du 22 Avril 1671.

Le bord de la Seine, depuis la Grêve jufqu'au grand Châtelet, étoit occupé par des Taneurs & des Teinturiers, qui caufoient beaucoup d'infection. Le Roi par Arrêt de fon Confeil du 24 Février 1673, ordonna qu'ils iroient tous s'établir au Fauxbourg S. Marcel, & à Chaillot, preuve non équivoque du zèle de ce grand Roi pour l'Embelliffement de fa Capitale.

Par Arrêt du 17 Mars 1673, il ordonna la continuation du Quai de Gêvres, depuis la culée de la premiere Arche du Pont Notre-Dame jufqu'aux

Quais qui pourroient subsister derriere les maisons de la rue de la Tannerie. Par autre Arrêt du Conseil du 15 Juillet 1673, le Roi ordonna la construction d'un Rempart. Par autre Arrêt du lendemain, fut ordonné la destruction du mur du Quai du Port au Foin, & la construction d'un Abreuvoir le long du mur du Quai des Ormes ; & par autre Arrêt du 15 Juillet de la même année, pour donner à la Place Royale & aux rues de Paradis & des Francs Bourgeois, la communication du Rempart, il fut ordonné qu'il seroit fait ouverture d'une nouvelle rue à travers la rue des Tournelles, vis-à-vis le Pavillon de la Place Royale ; c'est ce qu'on appelle aujourd'hui la rue du Pas-de-la Mule ; la Porte S. Martin fut élevée l'année suivante sur les desseins de Pierre Bulet : Le Quai Pelletier fut aussi construit dans ce

tems là. Louis XIV a fait ouvrir plusieurs autres rues, & élever bien d'autres Monumens de sa magnificence, dont j'ai déja parlé, & que je ne rappellerai pas ici ; je me bornerai aux Embellissemens procurés à cette Capitale pendant les quatre années 1670, 71, 72, 73 ; pour prouver que dans des tems reculés, dans des circonstances même critiques, on a fait des dépenses excessives, pour l'ornement de Paris, & que par conséquent rien ne doit arrêter l'exécution du projet que je propose, & notamment la construction des quatre Quais dont je vais déterminer ci-dessous la situation & l'étendue, & qu'on appellera le premier, le Quai de Maupeou ; le second, des Ursins ; le troisiéme, d'Argenson, & le quatriéme, le Quai Neuf. Passons à présent au détail, suivant l'ordre observé ci-dessus.

Quai

Quai de Maupeou.

POur construire le Quai de Maupeou, il faudra abattre la moitié de la rue de la Pelleterie, quartier du Palais, depuis le Pont-au-Change, dans l'allignement du Quai de l'Horloge, jusqu'à la derniere culée du Pont Notre-Dame & vis-à-vis S. Denis de la Chartre ; cela fait, prendre du terrein, qui restera après le renversement des maisons, l'espace nécessaire pour construire le Quai de Maupeou, & en même tems bâtir tout du long des maisons simétriques sur le Sol qui ne sera pas consumé par l'emplacement du Quai, parce que les maisons de la Pelleterie étant extrêmement profondes, il y aura un terrein suffisant pour exécuter l'un & l'autre projet.

Le nom de Maupeou que je donne à ce Quai, est d'autant plus naturel, que la proximité du Palais où ce grand Magistrat rend la justice avec tant de zèle aux Sujets de Sa Majesté, en fait naître l'idée : n'est-il pas d'ailleurs juste de donner ce nom à un Monument public, afin que d'âge en âge, nos neveux répétent tous les jours un nom qui nous est cher, & qui le sera à la postérité la plus reculée ? Grand Magistrat, reçois l'hommage que je rends aux brillantes qualités qui forment en toi le Sujet le plus soumis aux volontés de notre Souverain, le Pere le plus tendre pour les malheureux, le Patriote, & le Citoyen le plus aimable : Fils digne d'un tel Pere, vous faites notre espérance.

Quai des Ursins.

LE Quai des Ursins sera placé dans l'allignement de celui de Maupeou, il commencera à la culée du Pont Notre-Dame, &, bordant tout l'Hôtel des Ursins & partie du Cloître Notre-Dame, ira se terminer au nouveau Pont de S. Louis, que j'ai proposé de construire, pour joindre l'Isle Notre-Dame à celle de S. Louis, Pont aujourd'hui en bois, & communément appellé Pont Rouge.

Par la construction de ce Quai, l'Eglise S. Denis de la Chartre se trouvera probablement sur le profil ; ainsi il sera convenable de lui bâtir un Portail simple, mais décent, & qui puisse produire un objet qui flatte la vue. Je ne crois pas nécessaire de prouver l'agréable & le

beau des Quais que je propose, je pense que tous ceux qui connoissent la ville de Paris s'en forment une idée riante.

Le nom des Ursins que je donne à ce second Quai, dérive nécessairement de l'Hôtel du même nom, qui forme naturellement par les rues qu'il renferme l'objet le plus remarquable de tout ce quartier, & le plus connu.

Ce sera, au reste, sur ce Quai qu'ira aboutir le Pont du S. Esprit, que j'ai proposé de construire en face de la Place de la Grève, & directement à celle projettée devant l'Eglise Métropole de Notre-Dame.

Quai Neuf.

LE Quai Neuf est très-nécessaire pour bien des raisons ; je me bornerai à une principale, & si essentielle qu'il est surprenant qu'elle ne se soit pas présentée à l'esprit de tout le monde, c'est l'irrégularité de la route que le Roi est obligé de suivre lorsqu'il honore Paris de sa présence, & qu'il va à la Métropole ; n'est-il pas indécent que dans les cérémonies les plus éclatantes, le Prince & toute sa Suite soit obligé de faire un circuit sujet à des inconvéniens dont la rue de la Feronnerie, avant son élargissement, fournit un exemple dont les Siecles les plus reculés perpétueront le souvenir & les regrets universels ?

82 *Observations.*

Je crois donc qu'il est à propos d'abattre toutes les maisons, au nombre de dix ou environ, situées depuis la premiere culée du petit Pont, jusques & inclus la petite rue du Marché Neuf; cela fait, alligner la rue Neuve-Notre-Dame, depuis le nouveau Bâtiment de l'Hôpital des Enfans-Trouvés jusqu'à la rue de la Barillerie au Palais, par-là le Marché deviendra plus spacieux, & le terrein qu'on prendra du côté de la riviere pour former le Trotoir du Quai, ne nuira en aucune façon.

Il est aisé de concevoir qu'en construisant ce nouveau Quai, il n'est pas possible de conserver la Boucherie existante dans le Marché-Neuf, & déja tombée en vétusté; ainsi elle sera détruite & placée où il conviendra pour la commodité publique.

Reste à présent à procurer à ce Quai les ornemens dont il peut être susceptible ; je crois, par exemple, qu'on pourroit, vû l'allignement & l'élargissement de la rue Neuve-Notre-Dame, la suppression de l'entrée & de l'Eglise d'Hôtel-Dieu, pour former la Place projettée devant l'Eglise Métropolitaine de Paris, faire construire un magnifique Portail à cet Hôpital, dans l'endroit où il a été dans son origine, & où il existe même actuellement au bout du Petit-Pont, ce qui, en embellissant cette rue, procureroit, tant au Quai Neuf qu'à celui des Orfévres & au Pont Neuf, un point de vue admirable; l'idée que je m'en forme me flatte beaucoup, & je pense que tous ceux qui, comme moi, se représenteront la situation des lieux, en concevront une avantageuse ; je vou-

drois enfuite que des bornes placées à peu de diftance, renfermaffent l'efpace dans lequel le Marché doit être tenu, avec défenfes, fous peine de confifcation des marchandifes pour la premiere fois, & de prifon avec amende pour la feconde, de les paffer ; par-là la rue qui conduira directement à Notre-Dame fera libre aux Voitures ordinaires tout comme aux perfonnes de pied. La dépenfe de ce nouveau Quai fera peu confidérable, vû qu'il y a peu de maifons à abattre, & que le mur qui contient le lit de la riviere eft fait ; reftera feulement à mettre le terrein au niveau depuis le Quai des Orfévres jufqu'à Notre-Dame.

Quai d'Argenson.

POur former le Quai d'Argenson, qui commencera à la premiere culée du Petit-Pont, auprès du petit Châtelet, & finira à celle du Pont S. Michel, dans le même allignement que le Quai des Augustins, il faudra seulement abattre une partie ou la moitié des maisons qui forment le côté de la rue de la Huchette qui donne sur la Seine ; les Propriétaires, loin de se plaindre du retranchement de partie de leur maison, en seront sans doute charmés, & cela, parce qu'elles sont extrêmement profondes, très-mal-propres & fort obscurcies : le nouveau Quai au contraire leur procurera une façade riante sur la riviere, & une double issue, & il est cer-

tain qu'elles seront louées après ce retranchement beaucoup plus qu'elles ne le sont aujourd'hui dans toute leur étendue ; au reste, la Caisse des Embellissemens payera aux Propriétaires, non-seulement le terrein au prix de l'estimation, mais encore fera construire dans toute la longueur du Quai le mur de façade à quatre étages, fournira aux frais des balcons, fenêtres, portes & grilles de fer, afin de conserver une régularité qui prouve un Embellissement remarquable ; pour perfectionner le tout, il faudroit abattre le petit Châtelet, & faire bâtir du côté opposé au Quai, & dans la partie contigue à l'Hôtel-Dieu, en y comprenant trois ou quatre maisons qui font le coin de la rue du Petit-Pont, des prisons fortes, mais d'un goût qui ne rende pas ce quartier

Observations.

aussi triste que le Châtelet qui existe, observant même de décorer les dehors pour former une Porte parallele à celle de l'Hôtel-Dieu, située précisément, comme nous l'avons dit à l'article du Quai Neuf; dans le même allignement, de l'autre côté du Petit-Pont, c'est aux personnes qui ont du goût & qui connoissent le local, à décider si l'exécution de ce que je propose produira un bel effet; pour moi, je crois que si les quatre Quais dont je viens de donner le plan existent, avec les divers ornemens qui doivent nécessairement les accompagner, les différens quartiers dans lesquels ils seroient placés seroient bien plus riants & plus pratiqués. Le Quai des Ursins, par exemple, rendroit le quartier de la Cité moins inaccessible : celui d'Argenson, ouvri-

roit un passage aisé entre le quartier S. Martin, & celui de la rue S. Jacques : celui dit le Quai Neuf, en présentant une route droite & commode pour la Métropole, présenteroit le magnifique Portail de l'Hôtel-Dieu ; & celui enfin de Maupeou, en rappellant & conservant le nom d'un grand homme, rendroit l'accès du Palais très-commode.

Projet d'un Canal autour de Paris, depuis l'Arcenal jusqu'au Pont Tournant des Thuilleries, & la Seine.

CE projet, autrefois proposé par un nommé Cosnier en 1611, sous la minorité de Louis XIII. & sous la Regence de Marie de Médicis sa mere, n'eut pas son exécution, parce qu'il y

avoit

avoit de la mésintelligence entre les Ministres, & que d'ailleurs les droits que ce Cosnier, Auteur du Projet, demandoit, étoit excessif ; on ne pourra pas faire à celui que je propose la même objection, parce que la Caisse des Embellissemens de Paris fournira à tous les frais, & qu'elle ne demandera aucun fonds d'avance au Roi, si, lorsque le Canal sera exécuté, Sa Majesté juge à propos de gratifier la Caisse de quelques Privileges, afin qu'elle puisse fournir à d'autres Embellissemens, elle les recevra, non comme un droit dû à son Etablissement, mais comme un bienfait dont elle ne se servira que pour embellir la Capitale, & procurer aux Habitans, tout comme aux Etrangers, le nécessaire, l'utile, le beau, le commode & l'agréable.

III. Partie. E

Je vais d'abord faire part de mes idées, ensuite je mettrai sous les yeux du Lecteur l'ancien Projet, afin qu'il puisse juger lequel des deux sera le plus utile ou le plus commode ; je défererai d'autant plus volontiers aux sentimens du Public, que mon unique étude est de le satisfaire.

Nouveau Projet d'un Canal depuis l'Arcenal jusqu'au Pont Tournant des Thuilleries & à la Seine.

JE voudrois d'abord que l'on creusât un Canal du point donné à l'autre, de deux toises de profondeur, & de huit de large, non-compris l'épaisseur des murs, qu'il bordât dans toute son étendue le Boullevard, au long duquel on pourroit construire un Quai

avec un Trotoir de toute la largeur d'une contre-allée, qu'on élevât des Arcs de Triomphe à l'extrêmité de toutes les rues qui vont aboutir au Boullevard, & dans le même allignement des Ponts, pour communiquer avec les différens Ports qu'on jugera à propos d'établir du côté du Canal opposé à Paris, pour la commodité publique, ensuite qu'on fît passer un bras d'eau dans l'Hôpital Saint Louis, dans le Fauxbourg saint Martin, saint Denis, S. Honoré, les Champs-Elisées, & de-là, dans la Seine ; je pense, sans entrer dans un détail plus circonstancié que ce Projet exécuté, produiroit un effet admirable. Lorsqu'on travaillera aux proportions nécessaires pour ce Canal, on pourra placer les ornemens qu'on croira les plus convenables dans les en-

droits qui en feront les plus fufcepti-
bles.

Ancien Projet d'un Canal autour de Paris.

» S'Il plaît au Roi, le fieur Cofnier
» & autres gens folvables fes affo-
» ciés, entreprendront de rendre les
» Foffés de Paris navigables de dix toi-
» fes de large, & cinq pieds de pro-
» fondeur, même aux plus grandes fe-
» chereffes, depuis le bout du Foffé de
» l'Arcenal en Seine, jufqu'à la Porte
» S. Denis, & de ladite Porte, jufqu'au-
» deffous des Thuilleries, fuivant la
» moderne fortification, en formant les
» Fauxbourgs de Montmartre & S. Ho-
» noré, en forte que les plus grands
» Batteaux y pourront commodément
» naviger.

» Seront les Eclufes néceffaires pour
» l'entrée & fortie des Batteaux en Seine.

» Feront les Culées, Pilles & Ponts
» dormans pour l'échappée des Batteaux
» aux Portes S. Antoine, du Temple,
» S. Martin & S. Denis.

» Feront deux Arcades au travers &
» au-deffous defdits Foffés, par les
» moyens defquelles on chaffera loin de
» la Ville toutes les immondices & or-
» dures de leurs clouaques.

» Feront fix Ports ou Quais pour
» l'abord & décharge des marchandifes
» aux Portes S. Antoine, du Temple,
» S. Martin, S. Denis, Montmartre &
» S. Honoré, à chacun defquels fera
» fait un mur de trente toifes de long,
» & de fix pieds d'épaiffeur en fonda-
» tion, revenant à quatre par haut, qui
» fera garni de chafnettes, efpacées de

» cinq en cinq pieds, feront, le long
» desdits Ports ou Quais un pavé de
» grais de cinq toises de large, pour
» la commodité de pouvoir charger &
» décharger toute sorte de marchandi-
» ses : feront aussi un abreuvoir pour
» les chevaux.

» Feront l'enceinte des murs du long
» des Fossés de ladite nouvelle fortifica-
» tion depuis ladite Porte S. Denis, jus-
» qu'au-dessous des Thuilleries, qui au-
» ront vingt pieds de haut, & cinq d'é-
» paisseur en fondation, revenant à trois
» par haut, garnis de chaînettes espa-
» cées de neuf en neuf pieds ensemble ;
» feront des tours de soixante en soi-
» xante toises de pareille épaisseur &
» matiere, avec leurs canonieres requi-
» ses, tant ausdits murs que tours.

» Feront les trois Portes de Mont-

E vj

Observations

» martre, S. Honoré & Porte Neuve,
» qu'il conviendra refaire de neuf aux
» endroits les plus commodes, pour y
» faire de belles rues de cinq à six toi-
» ses de large, qui viendront aboutir où
» elles sont à présent.

» Combleront le Fossé attenant le
» jardin de devant les Thuilleries, de-
» puis la Gallerie du Louvre jusqu'à la
» Porte S. Honoré.

» Tous lesquels Ouvrages ils ren-
» dront bien & duement faits dans qua-
» tre ans, à commencer du premier
» Janvier 1612, & entretiendront à per-
» pétuité la navigation desdits Fossés,
» eux, leurs hoirs & ayans cause, sans
» demander à Sa Majesté que ce qui s'en-
» suit.

Voilà mot à mot le Projet présenté par le sieur Cosnier. Voici les condi-
tions auxquelles il vouloit l'exécuter.

Conditions pour l'exécution du Projet ci-dessus.

» Sçavoir, est la somme de trois cens
» mille livres comptans, sous bonne
» caution de les restituer, au cas que
» l'entreprise ne réussisse pas, la pro-
» priété des Remparts, Fossés, Jeux
» de Passe-Mail, & autres Terres le
» long d'iceux, qui sont entre les Portes
» S. Denis & S. Honoré, ensemble les
» démolitions des vieux Murs & Portes
» de Montmartre, S. Honoré, Porte
» neuve & Tour neuve proche la Galle-
» rie du Louvre.

» Le tiers que Sa Majesté peut au
» moins prétendre pour la plûpart des
» héritages des Particuliers qui se trou-
» veront enclos dans ladite nouvelle en-

» ceinte, si mieux n'aiment iceux Par-
» ticuliers donner à raison de trente sols
» pour chacune toise qui contiennent
» leurs Bâtimens, & dix sols pour les
» autres Terres & qui sont en jardina-
» ge & labour. Le don des Lettres de
» Maîtrise de tous les Artisans qui sont
» à présent demeurans dans l'enclos de
» ladite nouvelle enceinte, ensemble
» de ceux qui y viendront habiter, jus-
» qu'en fin de l'année que l'on comp-
» tera 1620, lesquels prendront Let-
» tres à cet effet, pour jouir des mêmes
» droits & privileges que les autres
» Maîtres de Paris.

» Le droit de soixante sols pendant
» quatre-vingts-dix-neuf ans, sur les
» moyens Batteaux & Trains de bois
» entrant dans lesdits Fossés, & sur les
» autres grands & petits, à proportion

114 *Observations.*

» defdits moyens, la pêche defdits Fof-
» fés, avec pouvoir de faire, à leurs dé-
» pens & profits, des Moulins & autres
» chofes utiles & néceffaires pour le
» bien public ; comme auffi de pouvoir
» récompenfer à leurs dépens & profits
» toutes les terres qu'il convient prendre
» du long defdits Foffés, fur douze à
» quinze toifes de large, pour mettre &
» explaner la vuidange d'iceux, pour la
» confection d'un Canal fervant d'Aque-
» duc, jufqu'à la quantité de quarante
» toifes de large de chacun côté dudit
» Canal, fes levées comprifes, lefquel-
» les, au cas qu'on ne puiffe convenir à
» l'amiable, la prifée s'en fera par Com-
» miffaires à ce députés, felon la jufte
» valeur d'icelles, fans que, pour rai-
» fon defdites récompenfes, ils foient
» tenus d'aucun lot & ventes, ni autres

» forts du droit censif, si mieux n'ai-
» ment les Propriétaires desdites Terres
» qui seront au long dudit Canal, leur
» donner, à raison de cinq sols par toise,
» pour l'amélioration d'icelles & com-
» modité qu'ils auront de l'eau à faire
» des bons Jardinages ou Prés.

» Etant raisonnable que, pour leur in-
» dustrie & travail, ils participent à par-
» tie du bien que recevront lesdits Pro-
» priétaires.

» Plus que pour la premiere vente
» qui se fera des terres recompensées &
» autres à eux accordés, même pour les
» Bâtimens qui se feront, ils ne payeront
» aucuns droits de lots & vente, atten-
» du que ci-après iceux droits vaudront
» beaucoup plus aux Seigneueurs qu'à
» présent.

» Pour lever le doute qu'on pourroit

» faire de mener les eaux de niveau à une
» grande longueur, & y gagner six pieds
» de hauteur plus que n'a la riviere aux
» basses eaux, offre ledit Cosnier en fai-
» re pleine preuve à ses dépens, pour-
» vû qu'il plaise à Sa Majesté lui passer
» Contrat aux charges & conditions que
» dessus. «

Voilà le Projet qui fut presenté en 1611 par le sieur Cosnier & autres ses Associés, j'y ai joint les conditions, afin qu'on puisse juger de la différence de mon Projet au sien, & d'abord il demandoit des droits & des concessions considérables, la Caisse des Embellissemens n'en demandera aucun ; Cosnier vouloit que le Roi lui donnât trois cens mille livres comptant, avec caution à la vérité de les rendre, supposé que le Projet ne réussit pas ; somme considéra-

ble

ble dans ce tems-là, & qu'on peut évaluer, vû la situation présente des affaires & l'état actuel de la France, à un million ; au moins la Caisse n'a besoin d'aucune avance, Cosnier ne vouloit faire qu'un Canal, qui auroit à la vérité renfermé le Fauxbourg Montmartre, ce qui étoit très mal pensé, parce qu'en éloignant ce Canal des murs de Paris, c'étoit lui ôter partie de son utilité, & à la Ville beaucoup de son agrément. Moi, au contraire, j'en propose deux bien plus agréables & beaucoup plus utiles, parce que tous les Fauxbourgs auront par ce moyen des Ports dans leur enceinte ; l'Hôpital S. Louis, une commodité absolument nécessaire, relativement au titre de sa fondation, & la Ville un Embellissement bien plus considérable, puisque le Canal battra ses murs,

122 *Observations.*

recevra tous ſes égoûts, & lui procurera commodément tous les beſoins de la vie. Les Particuliers auront autant d'eau qu'ils jugeront à propos, & on pourra multiplier les Fontaines dans tous les quartiers ; les eaux d'ailleurs pourront couler vivantes dans tous les ruiſſeaux, & les rues, par ce moyen, ſeront extrêmement propres.

Boullevard.

LE Boullevard, embelli par le Canal & par les Arcs de Triomphe que je viens de propoſer, ſera ſans contredit une des plus belles promenades de l'Europe. Les maiſons magnifiques que les Particuliers bâtiront dans tous les environs, & notamment dans l'allignement de la contre-allée qui eſt du côté de Pa-

ris, rendront le tout parfait; je croirois nonobstant tout cela pouvoir néanmoins proposer un ornement qui seroit, je crois, du goût de tout le monde.

En supprimant la Porte S. Antoine, & la plaçant, comme je l'ai dit, dans la premiere Partie, dans l'allignement de la rue S. Antoine environ vingt toises plus loin qu'à présent, c'est-à-dire, précisément au-delà du Fossé de la Bastille, & en direction de la grande rue du Fauxbourg S. Antoine, le Boullevard se trouvera dans Paris, comme il est effectivement, & son entrée du côté de cette derniere rue sera plus aisée & plus gracieuse, si on exécute ce que je vais proposer.

Il faudroit d'abord abattre les deux petits murs qui sont des deux côtés, supprimer le Chantier de bois à brûler

qui est sur la droite, & la cour d'un Sculpteur en terre qui est sur la gauche; cela fait, le terrein vuide aura environ quarante toises de large jusqu'au commencement des allées.

Sur ce terrein, je fais d'abord planter des arbres sur une ligne mixte, c'est-à-dire, directe à l'entrée du côté de S. Antoine, & courbe sur le haut, pour aller reprendre l'allignement des contre-allées ordinaires; ensuite je fais construire, derriere ces mêmes arbres, un mur de quinze pieds de haut seulement, terminé par une Balustrade; auprès de ce mur je fais élever de distance en distance des colonnes couplées à trois, derriere lesquelles paroîtront se cacher des Nayades & des Silphes ou Faunes; dans les entre-colonnes je placerai des Fontaines d'un goût champêtre, obser-

vant de faire paſſer de l'eau ſous les pieds des Statues placées dans les colonnes couplées, laquelle eau viendra tomber en nape ſur le devant, & mouillera toutes les baſes ; au bas des Pieds d'Eſtaux je formerai un Baſſin large de trois pieds, avec différens animaux, qui vomiront de l'eau aiſément, parce que la pente étant naturelle, les eaux qui viendront de la partie ſupérieure, fourniront à l'inférieure, & enfin, aux quatre extrêmités, c'eſt à dire, ſur le plein du Boullevard, & aux encognures, qui formeront le commencement des allées, & au bas, aux deux angles des maiſons je ferai élever quatre ſuperbes Fontaines, ſurmontées de figures giganteſques, relatives aux lieux & aux circonſtances ; je crois que cet ornement embelliroit beaucoup le Boullevard, &

F v

je le repéte avec plaisir, en feroit la plus belle promenade du monde.

Egoûts.

DAns le cas que le Projet du Canal ci-dessus n'eût pas lieu, ce qui seroit très-extraordinaire, vû les avantages considérables qu'il résultera de son exécution, & la facilité des fonds par le secours de la Caisse des Embellissemens, je crois qu'il seroit absolument nécessaire de faire couvrir l'Egoût par une voûte supérieure, pour former un chemin essentiel à la communication des Fauxbourgs S. Antoine, S. Martin, S. Denis, Montmartre & S. Honoré, conserver néanmoins des jours de distance en distance couverts, comme le font

dans Paris ceux des Fontaines ordinaires, pour pouvoir y entrer, lorsqu'il fera nécessaire ; cette réparation est devenue essentielle depuis qu'on a choisi le Boullevard pour promenade, parce qu'il répand au loin une odeur infectée, & par conséquent désagréable ; je crois à cet égard ne pas être le seul qui en ait fait l'expérience ; un mal auquel on peut remédier si aisément & à si peu de frais, ne doit pas être plus long-tems à la charge du Public : reste cependant toujours que le Canal produiroit un effet bien différent, & il y a tout lieu d'espérer que sous un Prince aussi zélé pour sa Capitale, & sous un Ministre aussi éclairé, des Projets aussi vastes, aussi utiles, & dont je promets moi-même les fonds pour l'exécution, ne tomberont pas dans l'oubli.

Réflexions & police concernant le Guet à pied pour la sûreté publique.

COmme tous les Citoyens font personnellement intéressés à leur propre conservation, tout ce qui a du rapport à la sûreté publique doit être favorablement reçu, & le Prince, de concert avec les Magistrats, ne doit rien négliger pour remplir cet objet; aussi voyons-nous que dès le commencement de la Monarchie, nos Rois ont pourvu, par l'établissement du Guet & des Gardes de nuit, à conserver dans leur Capitale cet esprit d'ordre, qui, en contenant les Habitans dans leur devoir, leur fait trouver dans cette soumission leur sûreté, & celle de leur famille. Clo-

taire II. est le premier que nous croyons avoir établi le Guet; après lui, S. Louis; le Roi Jean, Charles VI. & François I. n'ont rien négligé pour pourvoir à la sûreté de Paris; nous avons de ce dernier un Edit célebre, en datte du mois de Janvier 1539, donné à Saint Quentin, qui sert de Reglement à cette Troupe, & qui fixe non-seulement les Postes que doivent occuper les soldats, pendant la nuit & le jour, mais il renferme aussi tous leurs Privileges, & la Police de tout le Corps; ceux qui seront curieux de le lire, le trouveront dans le quatriéme Volume de l'Histoire de Paris, *in-folio* de Dom Michel Felibien, Benedictin, imprimée à Paris, ou dans le second Volume des preuves de cette Histoire, page 490 & suivantes.

Louis XIII. Louis XIV. & Louis

XV. actuellement regnant, n'ont pas cru indigne de leurs occupations de porter leurs vues sur un corps aussi nécessaire que le Guet; aussi par nombre d'Edits & Déclarations, ces Princes ont-ils accordé aux Officiers beaucoup de privileges, & plusieurs droits considérables : il est certain, à tous égards, qu'en rendant justice à la vérité, ces Messieurs le méritent bien, & les soins infinis qu'ils se donnent pour la sûreté publique, mériteroit même une marque distinctive, digne récompense de leurs peines & de leurs travaux ; mais qu'il me soit permis de jetter un œil impartial sur les Soldats; que vois-je ? des hommes efféminés, négligens, lents à courir lorsqu'un Bourgeois les appelle, daignant à peine contenir les vagabonds & les brigands, rudes & brutaux avec des Bourgeois qu'une

legere affaire conduira fous leur fauvegarde chez un Commissaire, hardis en nombre collectif, & fans aucun égard lorfqu'ils font fur les armes, pour les perfonnes mêmes les plus refpectables? Eft-ce bien à ces traits qu'on doit reconnoître cette Troupe choifie ? qui, dans fon origine, n'a été établie que pour donner du fecours aux Habitans, pour être leurs défenfeurs, la terreur des méchans, & le fléau des vagabonds? Non, fans doute, auffi eft-il pofitif que fi on confultoit tous les Bourgeois de Paris, il n'en feroit pas un qui ne témoignât fon mécontentement à leur égard. Pour prevenir de pareils inconvéniens, voici comme je croirois à propos de faire.

Il faut d'abord doubler la Troupe du Guet, devenue infuffifante depuis l'ag-

grandissement de Paris, placer des Corps-de-Garde dans tous les quartiers & dans les rues de distance en distance; ceux qui existent sont trop éloignés l'un de l'autre pour secourir à propos ceux qui les appellent. Il est en effet grand nombre de rues où on s'égosille en vain pour appeller le Guet, trop éloigné pour entendre les cris, ou trop négligens pour accourir promptement; leur secours est pour la plûpart du tems totalement inutile lorsqu'ils arrivent, de sorte qu'une Troupe, destinée à un emploi aussi intéressant que celui de servir à la sûreté publique, ne remplit en aucune façon sa destination.

Ensuite je veux qu'à chaque coin, dont il sera fait un tableau exact, on fasse placer une cloche de grosseur convenable, avec une chaîne, qui servira à appeller

le Guet la nuit & le jour, avec peine de prison pour un mois à ceux qui la sonneront sans en avoir besoin, & contre le Guet de pareille peine, & ensuite d'être cassé, au cas que lorsqu'il sera appellé il n'accoure pas promptement, ce qui pourra être jugé par le Commissaire du quartier, qui sera autorisé à cet effet sous la dénonciation du Plaignant, accompagnée de deux témoins au moins connus & Bourgeois du quartier. Je crois par ce moyen prévenir bien des inconvéniens, & pourvoir d'une façon bien commode à la sûreté publique, objet assez intéressant pous ne pas être négligé.

Hôtel des Commissaires.

LEs Commissaires sont destinés par état pour veiller à la manutention de la Police ; plu(.)rs de nos Rois se sont cependant plaints de leur négligence; nombre d'Edits & Déclarations en font une mention peu honorable : ceux d'à-présent, plus vigilans, n'ont pas le même reproche à craindre ; mais il en reste un qui est très-essentiel par lui même, & qu'il est très à propos qu'ils évitent, c'est l'irrégularité de leur habitation ; & en effet nous voyons des quartiers où il y a jusqu'à dix Commissaires en un peloton, tandis que plusieurs autres n'en ont aucun, d'où il arrive que la Police est très-mal observée, & si je voulois entrer dans le détail, il ne me seroit pas

bien difficile de le prouver ; pour éviter à l'avenir de pareils dérangemens, je crois à propos que chaque Commissaire fasse sa résidence dans le quartier qui lui sera assigné, suivant l'ordre de sa réception, sauf à changer à son tour, & sans qu'à cet égard il puisse y avoir la moindre préférence.

Mais comme il arriveroit qu'ils ne pourroient pas toujours trouver des logemens convenables, que d'ailleurs il faut que la demeure des Commissaires soit notoire à tout le monde, voici ce que je crois à propos de faire.

Le Roi sera supplié de vouloir donner un Edit, par lequel il sera enjoint au Lieutenant de Police de fixer, avec M. le Procureur du Roi & les Gens du Roi du Châtelet, l'endroit le plus convenable dans chaque quartier pour y lo-

ger le Commissaire, avec ordre aux Propriétaires des maisons choisies d'en passer leur contrat de vente sur le prix de l'estimation qui en sera faite aux Commissaires du Conseil à ce députés : cela fait, la Caisse des Embellissemens fera abattre ces maisons, & construire un Hôtel convenable pour loger le Commissaire, & à côté de sa porte un Corps-de Garde pour le Guet à pied, & un logement pour dix chevaux du Guet à cheval, qui seront toute la nuit à ses ordres, & le jour même, si le cas le requiert. Sur la Porte de l'Hôtel placée entre les deux Corps-de-Garde, il y aura une Inscription en lettre d'or, sur un marbre noir, conçue en ces termes :

Quartier N°.

Hôtel du Commissaire.

Sur la Porte des Corps-de-Garde autre Inscription.

Corps-de-Garde du Guet à pied.

Corps-de-Garde du Guet à cheval.

Deux lanternes, placées avec des potences de fer, éclaireront en tout tems cet Hôtel, afin que les Particuliers puissent le trouver aisément, & être secourus à propos.

La Caisse des Embellissemens fera toute la dépense nécessaire pour la construction, tant de l'Hôtel que des Corps-de Garde, à condition néanmoins que les Commissaires seront tenus, en entrant en Charge, de payer dix mille livres comptant à la Caisse, pour leur logement à vie dudit Hôtel, ou six cens livres de loyer par année, à leur op-

tion ; je ne crois pas que cet arrangement puisse leur nuire en aucune façon, attendu qu'ils sont logés pour le moins aussi cherement & moins commodément; sur le tout, il dépendra de Sa Majesté & de son Conseil de statuer à cet égard ce qu'il jugera à propos ; de mon côté je propose ces changemens, non-seulement comme convenables, mais encore comme essentiels, tant pour la sûreté publique que pour l'Embellissement de la ville de Paris ; d'ailleurs, un Commissaire étant un Officier public, &, pour ainsi dire, le défenseur de tout le monde, il est indécent qu'il faille chercher, pour ainsi dire, à tâtons son logement, & que, lorsqu'on l'a trouvé, il ne puisse vous donner aucun secours, au défaut de Troupes, ce qui n'arrivera pas lorsqu'il aura à sa porte des soldats à pied

& à cheval à ses ordres, & un Hôtel remarquable, connu de tout le monde pendant le jour, & éclairé la nuit, pour être apperçu plus aisément. Le Public, juge impartial, pourra juger de l'utilité de ce que je propose.

Suppression des Auvents, avancement de plusieurs Tourelles de pierre, Auvent à Maréchal, Montres, Plafonds, Etalage de Fruitieres, Revendeuses, & autres choses qui nuisent à la voye publique.

RIen de plus ordinaire que la contravention des Particuliers aux Ordonnances du Bureau des Finances, concernant la Voirie ; en effet, nous

voyons tous les jours construire des Auvents à Marchand, des Montres à Boulanger, & des Plafonds sans nombre ; sur-tout de Rotisseur, Pâtissier & Chaircuitier, qui excedent non-seulement la largeur de deux pieds & demi, mesure prescrite ; mais encore qui surpassent de beaucoup en hauteur les dix pieds, depuis le rez de chauffée, ce qui forme un point de vue, non-seulement désagréable, mais encore gênant.

N'est-il pas, par exemple, indécent de voir dans de très-belles rues, des Auvents à Maréchal, qui embarrassent totalement la voye publique, & ne peut-on pas reprocher au Bureau de la Voirie, d'être lui-même complice d'un abus qu'il devroit réformer ; pour prouver ce que j'avance, je veux seulement citer l'Auvent du Maréchal, situé dans la rue

de Cleri, près la Place des Victoires, qui produit non-seulement un effet très-bizarre, mais encore qui borne la vüe d'un des plus beaux monumens de Paris; tout le monde comprend sans doute que c'est la Statue pédestre de Louis le Grand, placée dans la Place des Victoires, dont j'entends parler.

Les petites Tourelles qui sont aussi l'encognure de certaines maisons, devroient être supprimées; mais, ce qui sur-tout devroit attirer l'attention du Bureau des Finances, c'est les Etalages d'un nombre infini de Vendeuses de fruits, d'herbes, de châtaignes & autres marchandises dans toutes les rues, ce qui gêne beaucoup la voye publique; qu'en outre il faudroit faire défenses aux Charrons de mettre des roues devant leur porte, aux Serruriers, des

grilles ou autres inſtrumens de fer ; aux Pâtiſſiers & Traiteurs de fendre le bois devant leurs portes, aux Marchands de Tableaux, Livres & autres marchandiſes, d'embarraſſer la rue par leurs étalages ; aux Menuiſiers, Charpentiers, & généralement à tous autres de gêner en aucune façon la voye publique ; ceux qui deſireront être inſtruits de tout ce qui concerne cet article, & la Police ordonnée à ce ſujet, peuvent conſulter les Lettres Patentes du Roi Charles IX. données à Montpellier le 29 Décembre 1564, & publiées au Châtelet le Jeudi premier Février 1565 : en outre, la célebre Ordonnance du Bureau des Finances du premier Avril 1697.

Tout ce qui tend à l'Embelliſſement de Paris m'eſt trop cher pour priver le Public du Plan d'une Place que M. G...

un de mes amis, que je cheris particulierement, vient de me faire parvenir; inftruit fans doute du defir que j'ai de procurer à la Capitale tous les Embelliffemens dont elle eft fufceptible, il a cru me faire un préfent confidérable, & il ne s'eft pas trompé; je le prie de recevoir à cet égard les juftes fentimens de ma reconnoiffance; connu déja par la délicateffe de fon efprit, je penfe que tout Lecteur judicieux, après l'expofé de la conftruction de la Place dont le détail fuit, fe formera une jufte idée de fon difcernement & de fon goût.

Plan d'une Place pour Louis XV. au Carrefour de Buſſy.

DE toutes les ſituations que Paris offre pour former une Place digne de renfermer dans ſon enceinte la Statue équeſtre du Roi regnant, aucune ne m'a paru plus propre à en remplir l'objet que le Carrefour de Buſſi; ſa poſition, admirable par elle-même, offre à l'idée & à l'exécution un Plan d'autant plus beau, que les vues réitérées qui le forment, par la jonction de pluſieurs rues, produiront un effet qui ſurpaſſera tout ce qu'on peut concevoir.

Le majeſtueux, le beau, le grand, tout concourt dans ce quartier à déterminer ceux qui auront la direction de l'ouvrage, à produire un Chef-d'œuvre

qui

qui surpasse tout ce que Rome a eu de magnifique. Le Plan que je vais en donner confirmera les idées, l'exécution enchanteroit les sens.

Il faut d'abord abattre les deux côtés de la rue Dauphine, jusqu'à la rue Contrescarpe, celle de S. André des Arts, jusques vis-à-vis l'ancienne Porte de Buffi, celle de la Comédie Françoise des deux côtés, jusques & inclus l'Hôtel des Comédiens, celle des Mauvais-Garçons, jusques & vis-à-vis l'Enseigne du Griffon d'or dans la rue de Buffi; enfin, cette derniere, avec la rue Mazarine, jusqu'à l'allignement de la rue Contrescarpe dans la rue Dauphine, de façon à former sur le terrein un cercle parfait, d'une étendue assez considérable pour en faire une belle Place.

Après cette opération, il faudra cons-

truire les Façades fimétriquement, dans le même goût précifément que la Colonnade du Vieux-Louvre, & éviter surtout de faire paroître fur le faîte des maifons le ridicule affemblage des fenêtres à la Manfarde, qui dégradent les Edifices les plus fomptueux.

Il eft aifé de concevoir qu'en conftruifant ces Façades, il conviendra de donner à la Gallerie baffe plus de largeur qu'à celle du Louvre; l'ufage auquel elle fera deftinée, en fournit une affez bonne raifon.

La Gallerie qui terminera cette Colonnade, fera ornée par plufieurs Trophées d'armes, relatifs aux Victoires du Prince qui fera l'objet de cette Place.

Au milieu de l'efpace renfermé dans la Place, fera élevé un Pied-d'Eftal de marbre noir, fupporté par deux Aigles

& deux Lions de bronze, angulairement placés, qui paroîtront écrasés sous le poids qu'ils porteront.

La Statue équestre du Roi sera l'ornement de la Place & du Pied-d'Estal. Ce Prince, le regard tourné du côté du Pont Neuf, ayant une couronne de laurier sur la tête, montrera de la main dans laquelle il tiendra le Bâton de Commandement, l'Hôtel de son Lieutnant de Police, placé à sa droite ; en parallele, sera celui du Prevôt de Paris, & simétriquement ceux du Prévôt des Marchands & l'Hôtel-de-Ville ; tout ce qui est nécessaire à la sûreté des Habitans & à la protection de leur commerce, paroîtra par ce moyen sous les yeux du Monarque ; l'Hôtel des Comédiens François sera dans l'enfoncement de la Place.

Quatre magnifiques Fontaines, disposées à propos, embelliront cette Place, & procureront à ce quartier une commodité dont il est privé.

Reste à présent l'allignement des rues, ornement le plus nécessaire; & sans lequel une Place n'est plus qu'un tombeau; (celle de Louis le Grand en est un exemple bien frappant.) Je vais en donner le Plan ; je pense qu'il répondra parfaitement à ce que je viens d'exposer concernant la Place de Louis XV. tout Lecteur judicieux sera convaincu de ce que j'avance par le détail suivant.

Alignement des rues du Carrefour de Buffy qui doivent servir de vûes à la nouvelle Place de Louis XV.

EN premier lieu, la rue Dauphine n'a besoin d'aucun allignement, elle peut subsister dans son état actuel ; je dois seulement faire observer que la Statue équestre du Roi pourra être apperçue du fond de la rue des Prouvaires.

En second lieu, la rue S. André des Arts, celle de la Huchette, des Bucheries & du grand Dégré, allignées dans toute leur longueur, formeront jusqu'à la Porte des Tournelles, & au-delà, le point de vue de la Statue ; l'idée de cet Embellissement suffit pour en faire l'éloge.

En troisiéme lieu, la rue de la Comédie Françoise, allignée dans celle de Condé, laissera voir un des Pavillons du Palais d'Orleans, communément appellé le Luxembourg, qui, percé par une magnifique Porte dans sa Gallerie basse jusqu'au Jardin, & de-là, directement dans la rue d'Enfer, où l'on pourra construire une Fontaine en perspective, formera un point de vue admirable.

En quatriéme lieu, la rue de Bussi, directement allignée dans celle du Four, portera la vue jusqu'à l'extrêmité de Paris de ce côté là.

En cinquiéme lieu ; enfin la rue Mazarine, percée dans le fonds jusques sur le Quai de Conti, offrira le superbe Palais du Louvre, conduit à sa perfection par M. le Marquis de Marigni, pour perspective ; de sorte qu'en considérant

d'un œil impartial la situation & la position de la Place proposée, on sera forcé de convenir qu'elle sera non-seulement la plus belle de Paris, mais encore du monde entier; les points de vue, uniques dans leur genre comme dans leur exécution, présenteront la Statue du Prince d'une extrêmité de Paris à l'autre.

Je conviens que la dépense sera très-considérable, mais doit-elle être mise en parallele avec le Prince qui en est l'objet ? Habitans de Paris, & vous tous Sujets d'un Roi, chéri à tant de titres, c'est à votre Tribunal que j'en appelle; l'amour que vous avez pour votre Prince réunira vos suffrages en ma faveur.

Voilà mot à mot, à quelque leger changement près, le Projet de la nouvelle Place, tel qu'il m'a été envoyé;

182 Observations.

je pense que s'il recevoit son exécution, il surpasseroit tout ce qu'on exécutera ailleurs.

FIN.

APPROBATION.

J'Ai lû par ordre de Monseigneur le Chancelier, le troisiéme Tome des *Embellissemens de Paris*, & je l'ai jugé digne de l'impression. A Paris le 26. Janvier 1756.

TRUBLET.

TABLE
DES MATIERES

Contenues dans la troisiéme Partie des Embellissemens de Paris.

A

ABREUVOIR au Quai des Ormes, Pag. 69.

Elargissement de la rue Galande, de la Vieille Draperie & des Noyers, 65

Elargissement de la rue de la Verrerie & des Mathurins, 67

Elargissement & allignement des rues du Carrefour de Buffi, pour servir de rue à la nouvelle Place de Louis XV. 177

DES MATIERES.

Allignement des rues S. Jacques de la Boucherie, de S. Germain l'Auxerrois, de la Sonnerie, & autres adjacentes, 27
Ancien Projet d'un Canal autour de Paris, 103
Arc de Triomphe du Fauxbourg S. Antoine, 59

B

Blondel, (François) 59
Boucherie de S. Jacques, 9
Boulevard, 123
Bulet, (Pierre) 69

C

Caisse des Embellissemens, 9
Carosses, 31
Champs-Elisées, 57
Charles VI, 11, &c. 137
Cloître Notre-Dame, 77
Cloche du Guet, 143

Clotaire II, 137

Colleges publics, 37

Condition pour l'exécution d'un Projet d'un Canal autour de Paris, 112

Construction de quatre nouveaux Quais, 49

Construction du Rempart, 69

Corps-de-Garde, 143

Cosnier, 95

Cours-la-Reine, 57

E

Eaux vivantes dans plusieurs rues, 223

Ecoles particulieres, 37

Edit du Roi Charles VI, 19

Edit célebre, &c. 137

Egoûts, 131

Embellissement de la Place du Grand Châtelet, 25

Embellissemens faits sous Louis XIV, dans l'espace de quatre ans, 53

Etablissement de deux Classes de Chirurgie & de Médécine dans les Colleges publics. 37

F

François I, 137

G

Grand Châtelet, 5

H

Hôtel de Nemours & de Luines, 63
Hôtel des Ursins, 77
Hôpital S. Louis, 121
Hôtel des Commissaires, 147 & suiv.

I

Isle Notre-Dame & de S. Louis, 77
Joli, Ingénieur du Roi, 57

L

Le Cours planté d'arbres, 55
Les eaux de la riviere élevées, 57

Le nombre des Fontaines augmenté, 67

Lettres Patentes du Roi Charles VI, 9
Lettres Patentes du Roi Charles IX, 163

Louis VII, dit le Jeune, 9
Louis XIII, 95
Louis XIV, 71
Louis XIV, 53
Louis XIII, XIV & XV, 139

M

Mance, (de) 57
Marie de Médicis, 95

N

Nouveau Marché au Grand Châtelet, 1

Nouveau Portail de l'Eglise S. Denis de la Chartre, 77
Nouvelle Fontaine, 27
Nouvelle Place & nouvelle rue pour

l'Hôtel des Comédiens Italiens, 29

O

Ornemens du Quai Neuf, 85
Ornement du Boulevard, 125 & suiv.

P

Palais où l'on plaide, 5
Place du Grand Châtelet, 2
Place Royale, rue du Paradis & des Francs-Bourgeois, 69
Place Notre-Dame, 85
Plan d'une Place pour Louis XV, au Carrefour de Buſſi, 167
Pompes du Pont Notre-Dame, 57
Pont au Change, 7
Pont du S. Eſprit, 79
Portail de l'Hôtel-Dieu, 85
Ports de Bellefond & Pertuis, 53
Priſons du petit Châtelet, 91
Priſons, 7
Porte S. Bernard, 55

Porte S. Antoine, 59
Porte S. Honoré, 63
Porte de Buffi & de S. Germain, 65
Porte S. Martin, 69
Projet d'un Canal autour de Paris, depuis l'Arcenal jusqu'au Pont Tournant des Thuilleries, & à la Seine, 95 & suiv.

Q

Quai d'Argenson, 89
Quai de la Mégisserie, 7
Quai des Quatre-Nations, 55
Quai des Augustins, 65
Quai des Ursins, 77
Quai des Orfevres, 87
Quai de Maupeou, 73
Quai Malaquet, 53
Quai Neuf, 81
Quai Pelletier, 69
Quai du Port au Foin. idem.

R

Ravaillac,	62
Réflexions & Police concernant le Guet à pied, &c.	135
Rempart de la Porte S. Antoine,	55
Rue Comtesse-d'Artois,	32
Rue de Favart,	33
Rue de la Feronnerie,	62
Rue des Savoie,	63
Rue des Arcis,	65
Rue des Tournelles & Pas de la Mule,	69
Rue de la Huchette,	89
Rue de Cleri,	161
Rue Françoise,	32
Rue Mauconseil,	35
Rue des Cordeliers,	65
Rue S. Denis de la Savonerie, S. Jacques de la Boucherie, de Gêvres, & S. Germain l'Auxerrois,	5

S

S. Louis, *Roi de France*, 137

Suppression de la Boucherie du Grand Châtelet, 1

Suppression du vieux Marché aux Veaux, 27

Suppression des Auvents, Avancement de plusieurs Tourelles, Auvent à Maréchal, Montres, Plafonds, &c. 157

V

Voitures, 31

Fin de la Table des Matieres.

TABLE

DES MATIERES

Contenues dans la seconde Partie des Embellissemens de Paris.

A

ANTIQUITE' du Palais de Termes, 127

Arc de Triomphe, 51

Arche Marion, 103

Arc de Triomphe de l'Isle S. Louis, 115

B

Barricades de Paris, 63

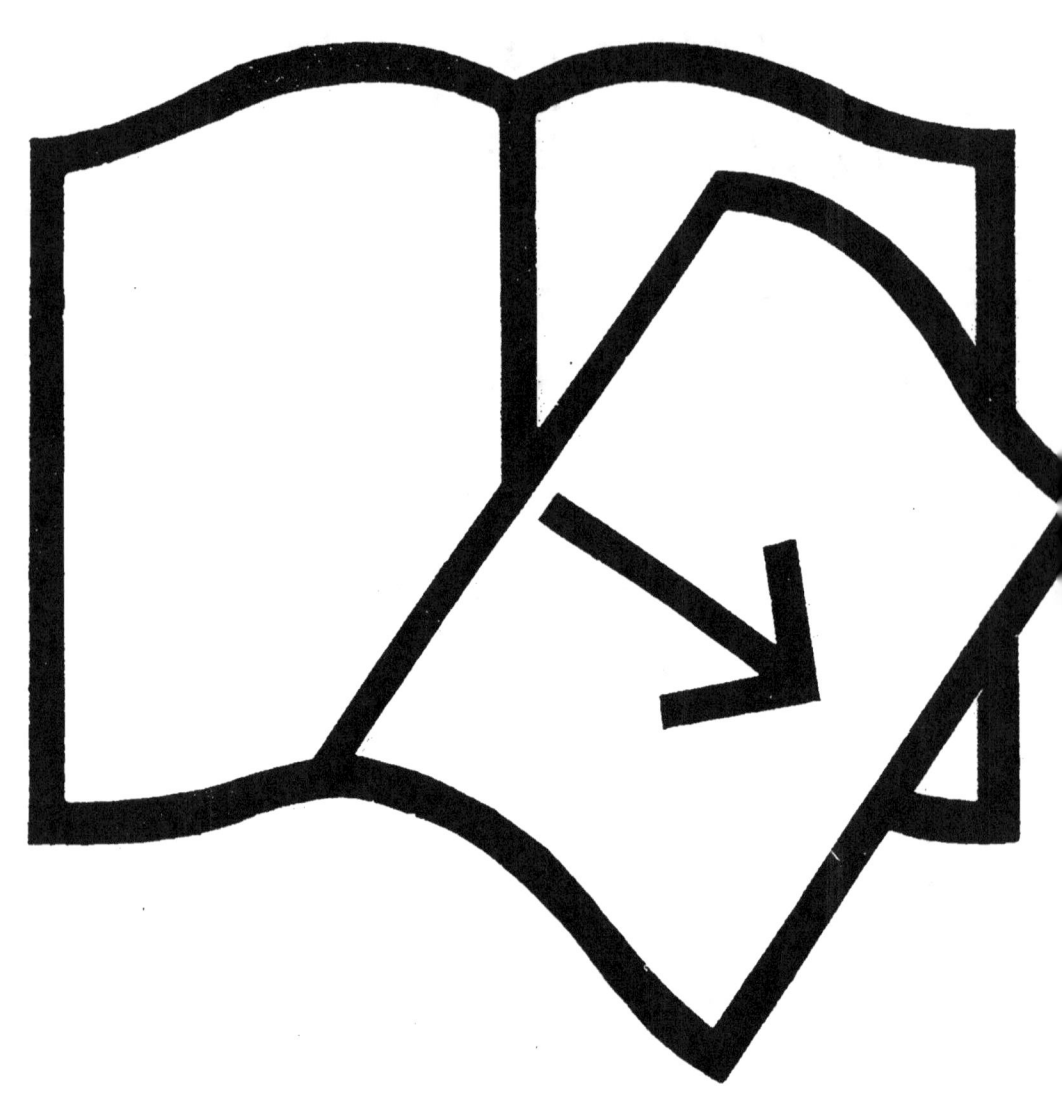

Documents manquants (pages, cahiers...)

NF Z 43-120-13

S

S. Louis, Roi de France, 137
Suppression de la Boucherie du Grand Châtelet, 1
Suppression du vieux Marché aux Veaux, 27
Suppression des Auvents, Avancement de plusieurs Tourelles, Auvent à Maréchal, Montres, Plafonds, &c. 157

V

Voitures, 31

Fin de la Table des Matieres.

TABLE
DES MATIERES

Contenues dans la seconde Partie des Embellissemens de Paris.

A

ANTIQUITE' du Palais de Termes, 127
Arc de Triomphe, 52
Arche Marion, 103
Arc de Triomphe de l'Isle S. Louis, 113

B

Barricades de Paris, 63

C

Chancelier Daguesseau, 51
Comédie Françoise & Italienne, 147
Communication de l'Isle S. Louis au Fauxbourg S. Antoine, 113
Christophe de Thou, premier Président, 135
Croix des Petits-Champs, 101
Croix de la Place S. Eustache, 99
Charles VI, 153

D

Description de la Colonnade du Vieux Louvre, 15
Dimensions du Pont Neuf, 139
Dissertation sur les Antiquités, 115

E

Embellissemens du Théâtre François & Italien, 169

Empereur Julien, 127
Evenemens de le Bataille de Fontenoi, 207

F

Façade des Thuilleries, 7
Fontaine de la Place de Cambrai, 99
Fontaine de la Pointe S. Euſtache, 139
Fontaine du Pillori, 99
Fontaine Sainte Catherine, idem.
François I, Roi de France, 155
François Miron, Lieutenant Civil, 137

H

Henri IV, Roi de France, 159
Henri IV, 137
Hôpital des Quinze-Vingts, 37
Hôtel des Monnoyes, 33

I.

Idée que Jules-César avoit de Paris, 125

Inscription gravée sur la premiere pierre du Pont Neuf, 135
Intérieur du Palais des Sçavans, 89

L

Lanternes des rues de Paris, 209
Le Duc d'Orleans, Régent, 167
Le Pont Neuf orné, 133
Louis XIII, 141

M

Monsieur & Madame Favart, 167
Marché Daguesseau, 51
Marché des Quinze-Vingts, idem.
Marie de Médicis, 141
Marquis de Marigni, 25
Murs de clôture des Maisons Religieuses ou des Jardins, 181

N

Nouveau Château d'eau, 205

Nouvelle rue, 13

Nouvelle rue depuis le Louvre jusqu'à l'Hôtel des Monnoyes, 31

Nouveau Portail de l'Hôpital des Quinze-Vingts, 39

Nouvelles Fontaines, 143

O

Ornement du Palais des Termes ou Bains, 132

Origine du Théâtre François & Italien, 149

Origine de l'Hôpital des Quinze-Vingts, 39

Origine du Pont Neuf, 133

P

Palais des Sçavans ; Dissertation à ce sujet, 67

Palais des Thermes ou Bains, 115

Place des Thuilleries, 5
Place du Vieux Louvre, 15
Place de l'Hôtel-de-Ville, 207
Place Dauphine, 145
Piramides sur le Pont Neuf, 143
Plan de la Place du Vieux Louvre, 27
Plan du Palais des Sçavans, 85
Plan du nouveau Pont du S. Esprit, de la nouvelle rue & du Portail de l'Hôtel-Dieu, 201
Point de vue de la rue de Richelieu, 51
Pointe Saint Eustache, 193
Pont Louvier, 222
Pont du S. Esprit ; Dissertation à ce sujet, 197
Portes des Thuilleries, 4
Principale Entrée des Thuilleries 3
Portail de l'Eglise Saint Martin des Champs,

Projet pour transférer le Marché des Quinze-Vingts à celui Daguesseau, 55

Puits S. Eustache, 97

Q

Quai de la Mégisserie, 103
Quai Pelletier, 207

R

Rue de Venise, quartier S. Martin, 9
Rue & perspective de la principale Entrée du Vieux Louvre, 31
Rue nouvelle de l'Arche Marion, 209
Rue de l'Arbre-Sec & son allignement, 185
Rue Traînée près S. Eustache, 189

S

S. Germain l'Auxerrois, 72

Statue pédestre du Roi, 193
Statue équestre du Roi, 207
Suppression des chaînes placées au coin de plusieurs rues, 61
Suppression des Fontaines, Puits & Croix, 95

V

Vue du Palais des Thuilleries, 5

Fin de la Table des Matieres.

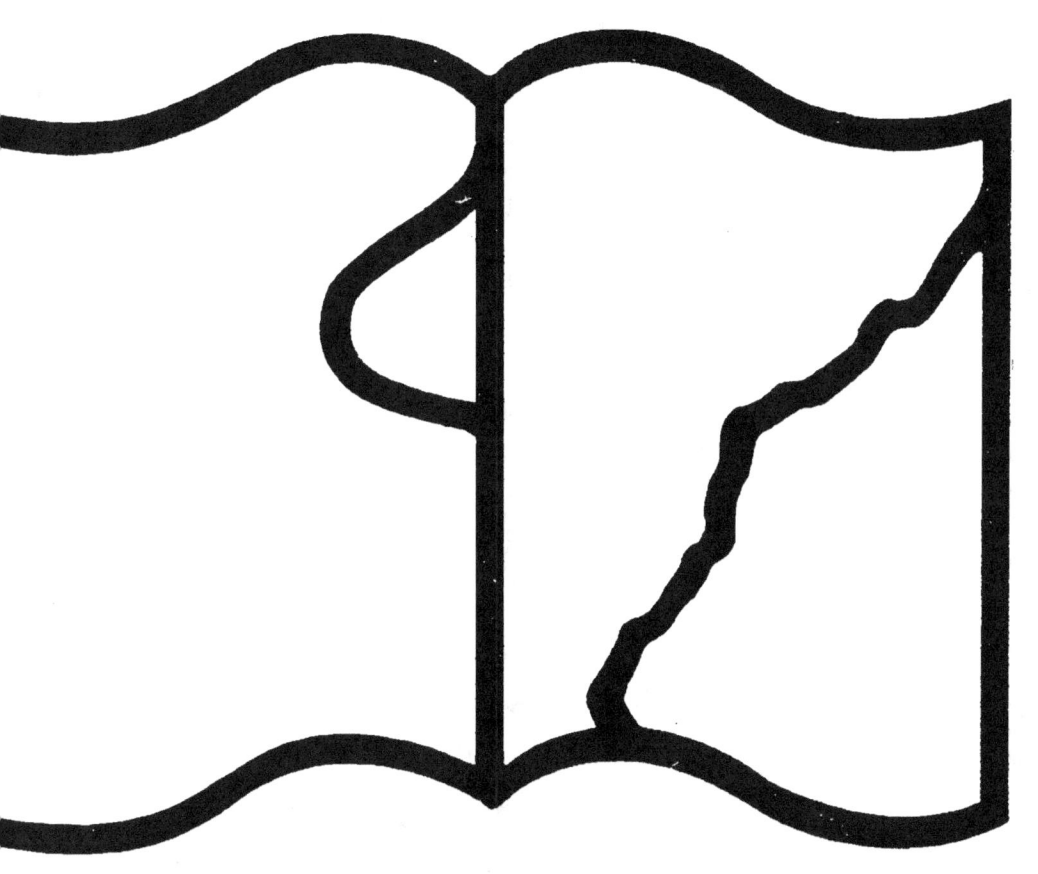

Texte détérioré — reliure défectueuse

NF Z 43-120-11

Contraste insuffisant

NF Z 43-120-14

www.ingramcontent.com/pod-product-compliance
Lightning Source LLC
Chambersburg PA
CBHW071533220526
45469CB00003B/762